中国画技法
ZHONG GUO HUA JI FA

写意梅兰竹菊画法

闫国星 绘

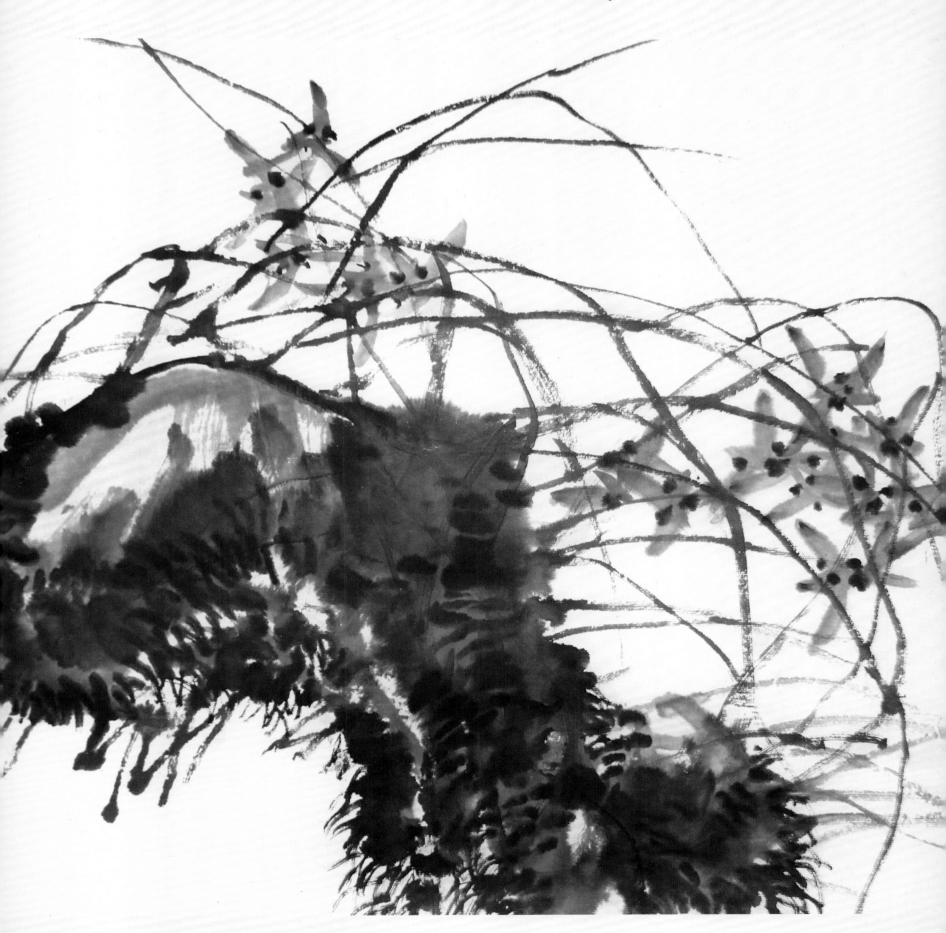

天津杨柳青画社

闫国星（黄一真），河北任丘市人。2007年就读于中国艺术研究院研究生院，2009年于中央美术学院造型艺术研究所深造，中国艺术研究院郭怡琮工作室画家，现主持于一真工作室。

2007年《紫藤》在首届中国北京学术邀请展获优秀奖，2007年《游鱼乐》在第十三届当代中国花鸟画名家邀请展获优秀奖，2008年《冷香》、《秋葵》入选纪念郭味蕖先生诞辰一百周年全国花鸟画名家邀请展，2010年《版纳情愫》入选第二届中国画线描艺术展。出版有《闫国星画集》、《学院派精英——闫国星》。

图书在版编目（CIP）数据

写意梅兰竹菊画法／闫国星绘．—天津：天津杨柳青画社，2013.1
（中国画技法）
ISBN 978-7-5547-0012-9

Ⅰ．①写… Ⅱ．①闫… Ⅲ．①写意画－花卉画－国画技法 Ⅳ．① J212.27

中国版本图书馆 CIP 数据核字（2012）第 306705 号

天津杨柳青画社 出 版
出版人　刘建超
（天津市河西区佟楼三合里 111 号　邮编：300074）
http：//www.ylqbook.com
北京锋尚制版有限公司制版　天津海顺印业包装有限公司印刷
开本：1/8　787mm×1092mm　印张：4.5　ISBN 978-7-5547-0012-9
2013 年 1 月第 1 版　2013 年 1 月第 1 次印刷
印数：1 - 3 000 册　　定价：32 元

市场营销部电话：(022) 28376828　28374517　28376928　28376998　传真：(022) 28376968
编辑部电话：(022) 28379182　邮购部电话：(022) 28350624

红梅画法步骤

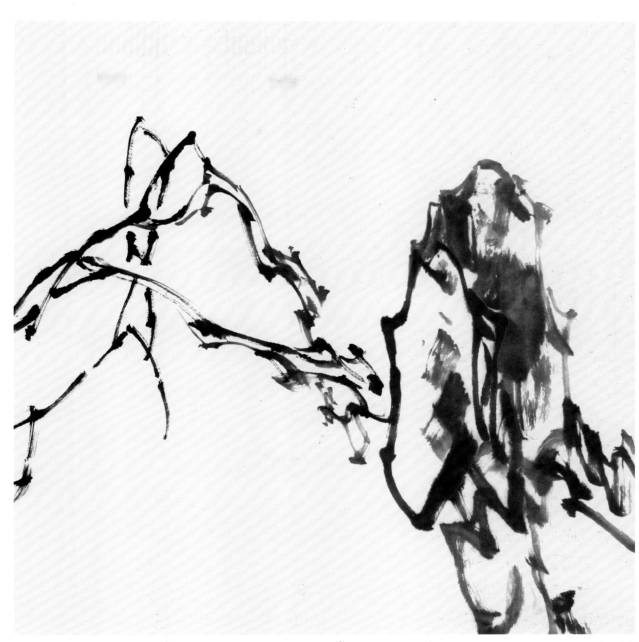

步骤一 用大笔蘸浓墨，画出石头，从头至根部，依次用笔，不可乱序。

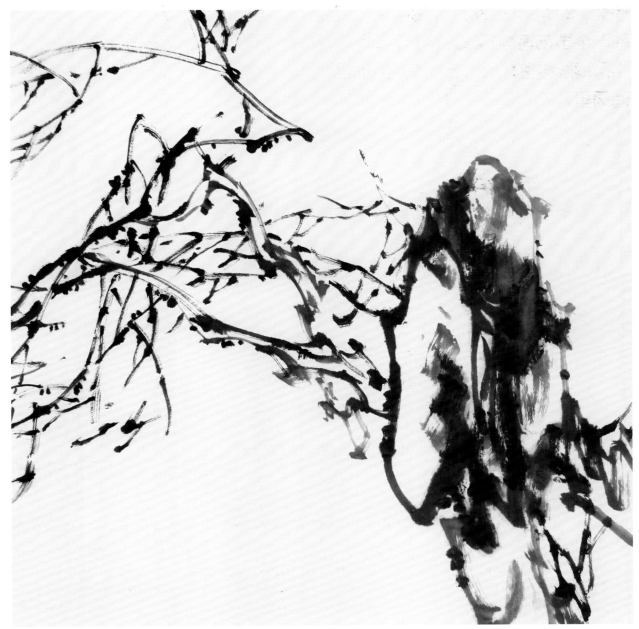

步骤二 用笔蘸焦墨勾出梅枝，也是从枝头依次用笔。注意用笔的节奏、干湿浓淡、线条疏密长短，要冷静沉着，勿心浮气躁，笔要与纸充分接触。

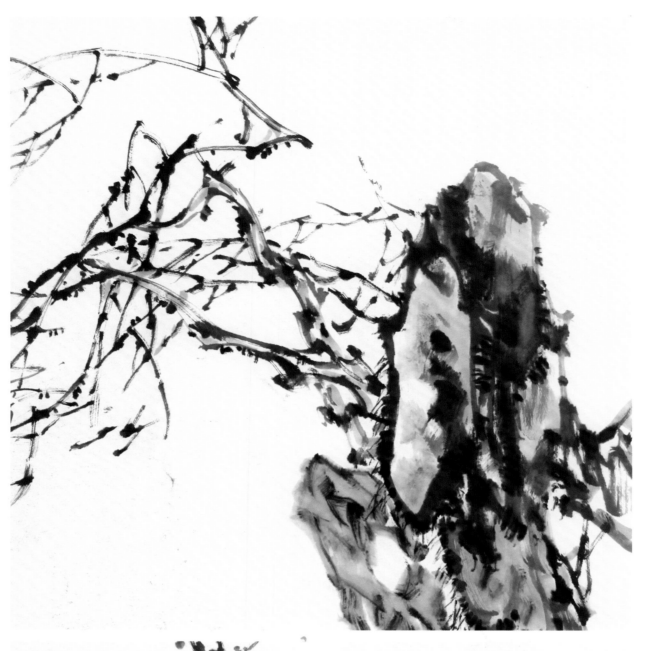

步骤三 简单整理，整体收拾。

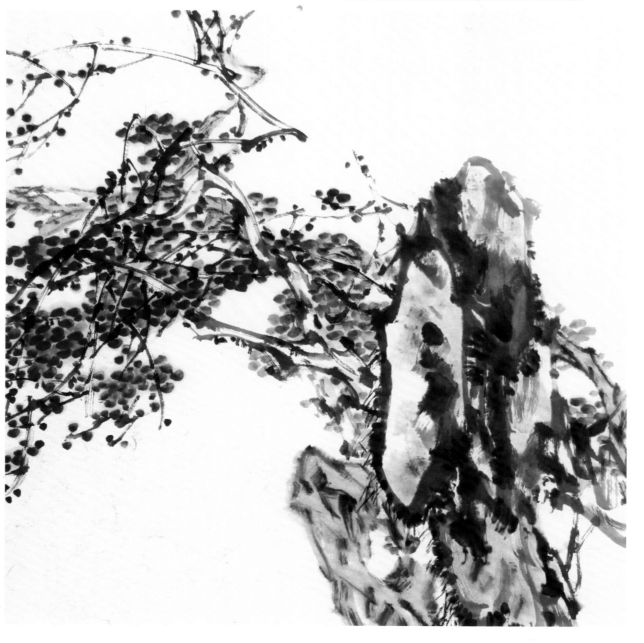

步骤四 用大白云笔调胭脂点出花瓣，横向用笔，注意花与枝的走向趋势、浓淡疏密。次序要分明，干净利落，不要拖泥带水。

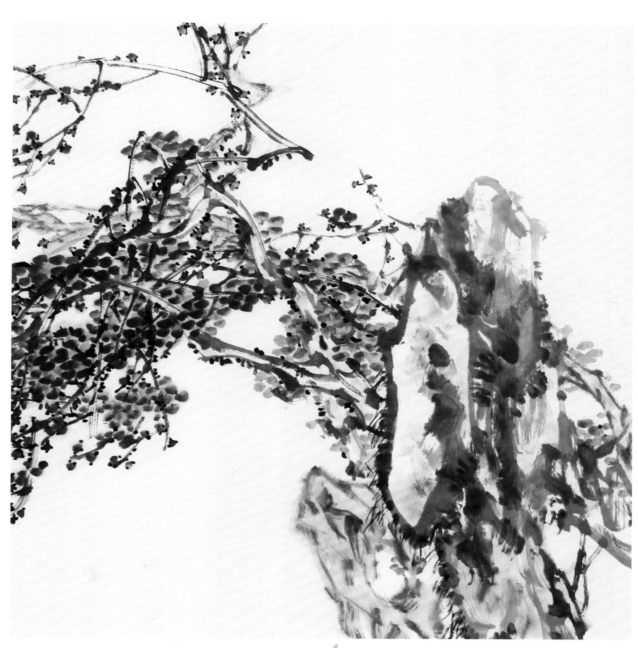

步骤五 用浓墨点出花托。用极浓胭脂勾出花蕊，不要一花一蕊，要让观者不可悉数。

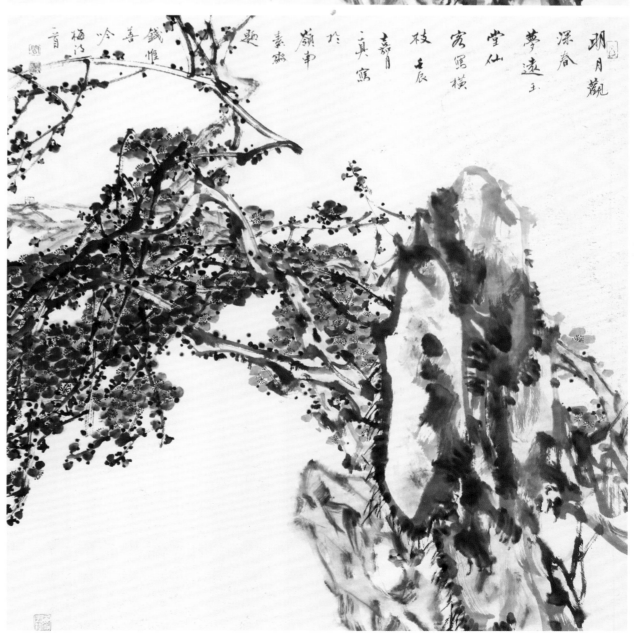

步骤六 从大局着眼，精心收拾整理，然后题款钤印，整幅作品完成。

3

步骤一 用松散的笔墨画出梅枝，注意要尽量倾向自然形态。

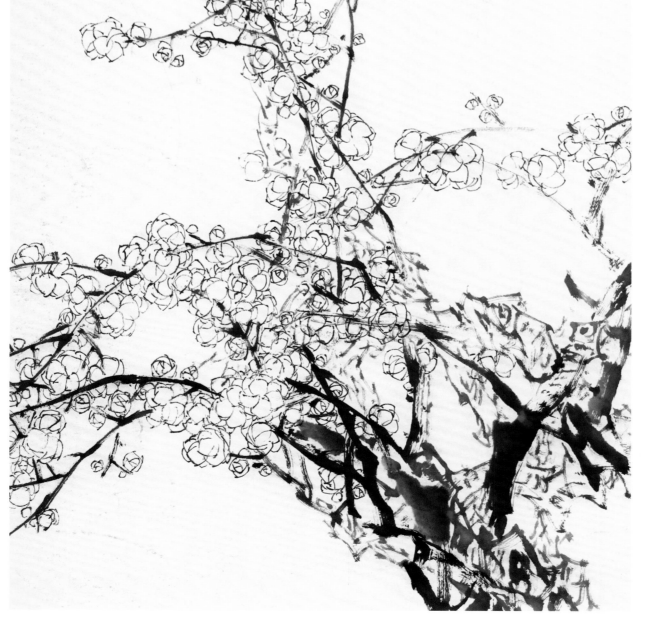

步骤二 用写生的兼工带写的双勾方式画出梅朵，注意疏密。

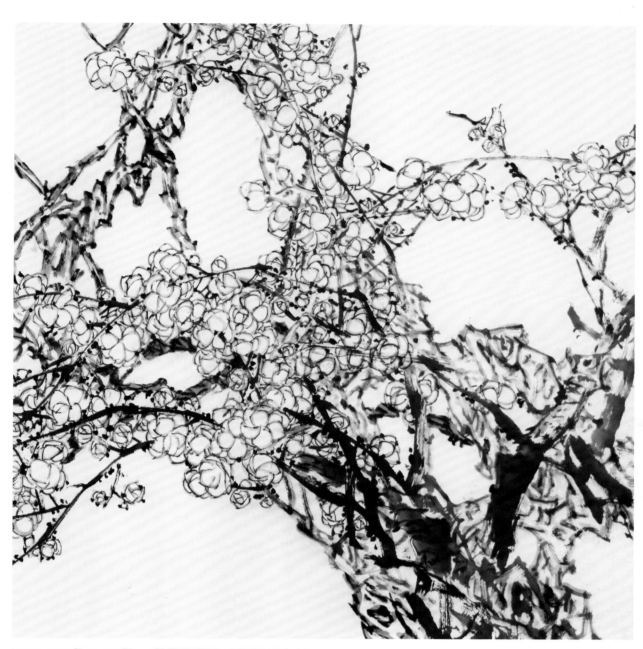

步骤三 用赭石勾染一下，用赭绿画出淡枝并用浓墨点花托。

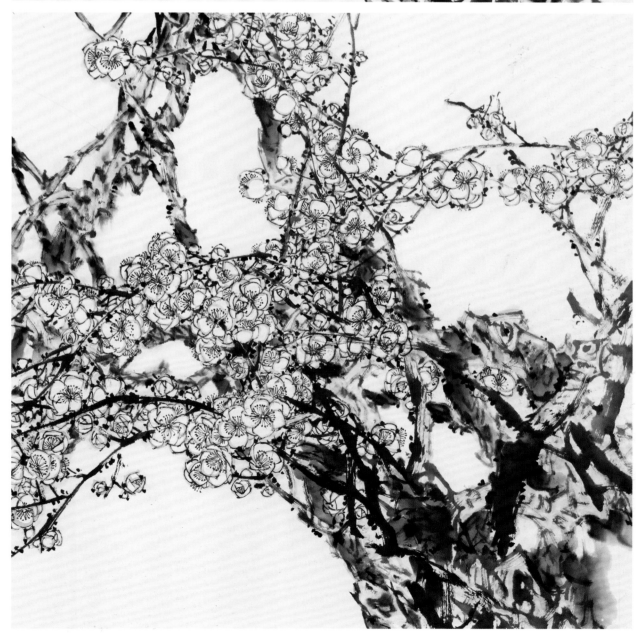

步骤四 用浓墨勾出花蕊，用淡墨画出虚干。

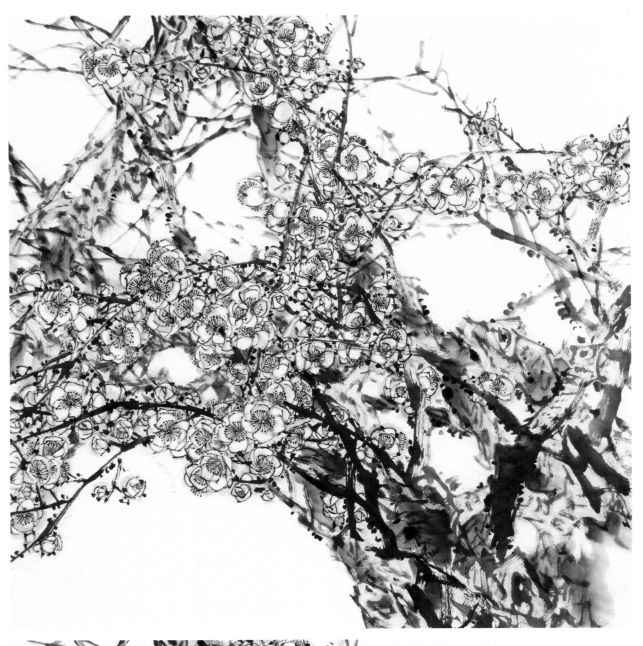

步骤五 用嫩绿点花心，再用淡墨画出细虚枝，烘托一下气氛。

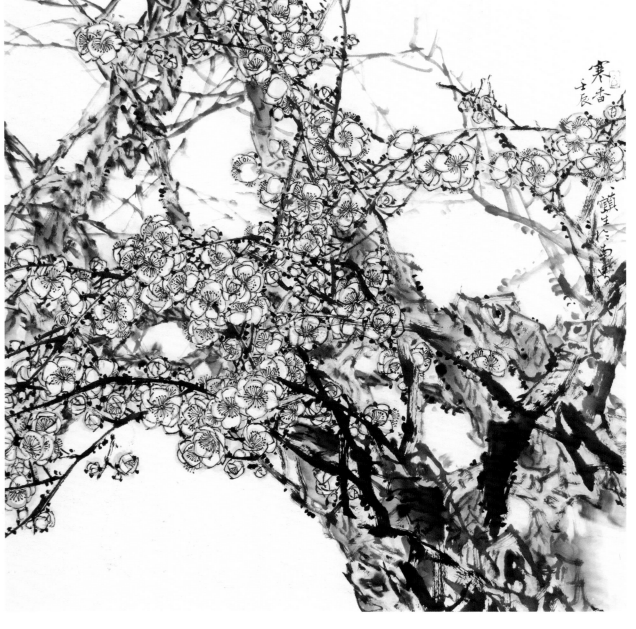

步骤六 题款、钤印，完成作品。

墨兰画法步骤

步骤一 用大笔蘸墨画出石头，从石头顶部画起，按顺序用笔，不要画一笔蘸一笔墨，一定要把笔中的水墨用干净，方可呈现笔墨韵律。无论是传统和现代花鸟画中，石头都有着稳定画面的作用，是中国花鸟画中非常重要的元素。练习画石是花鸟画重要的、不可或缺的课题。

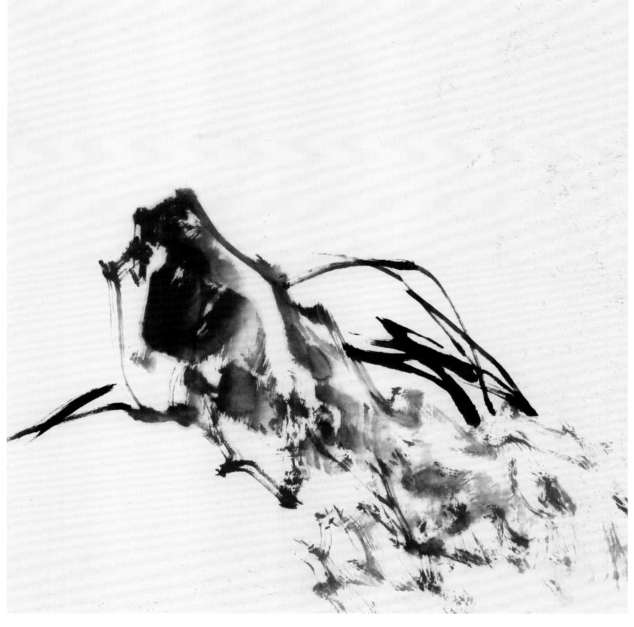

步骤二 用硬毫笔勾出定势的一组叶子，用笔要灵活，逆锋拖笔并用。

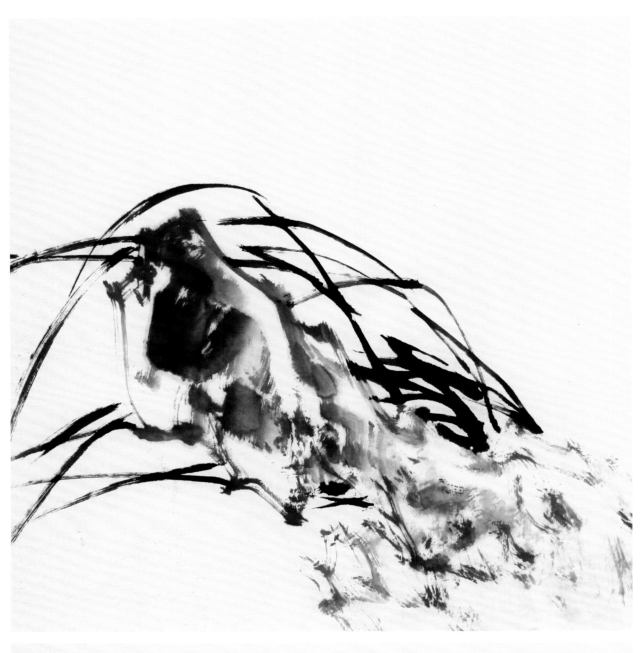

步骤三 接下来以助势用笔画出第二组叶子，不要破坏先前的精妙笔墨。

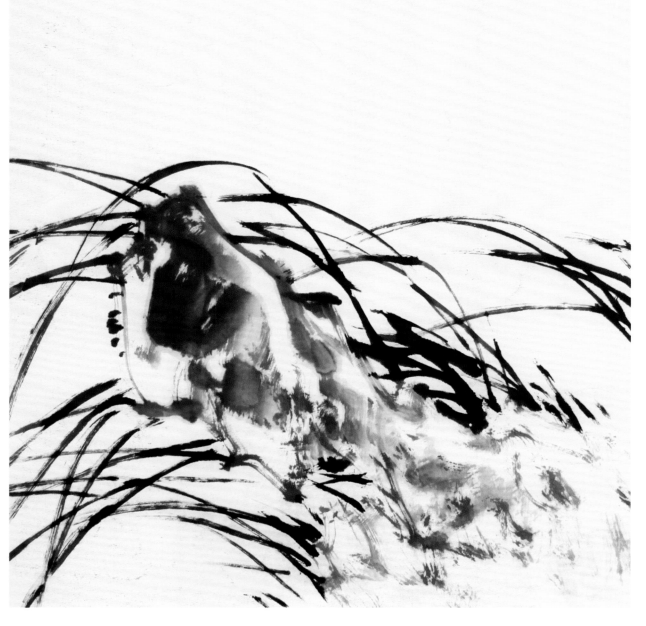

步骤四 从侧面引入第三组叶子，这样可以让画面更加充实和饱满，注意用笔较前两组要弱些，否则会喧宾夺主。

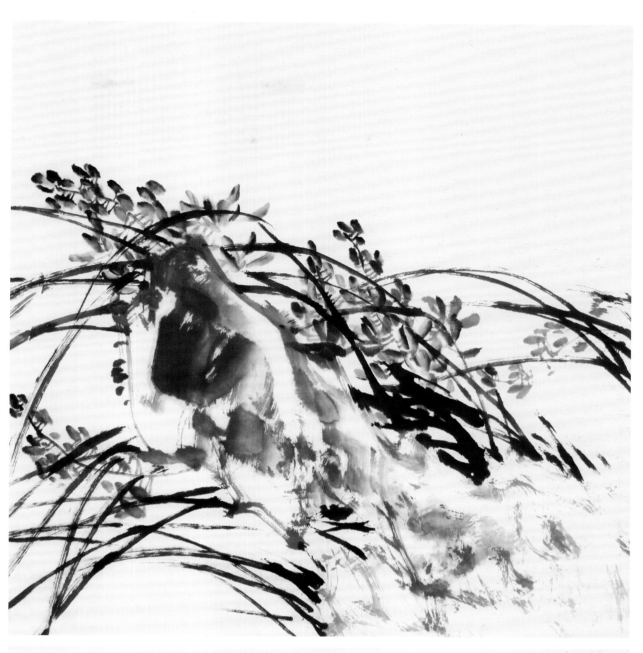

步骤五 用水笔蘸墨点出兰花，不要破坏主势，用笔大胆灵活，不要拖沓。

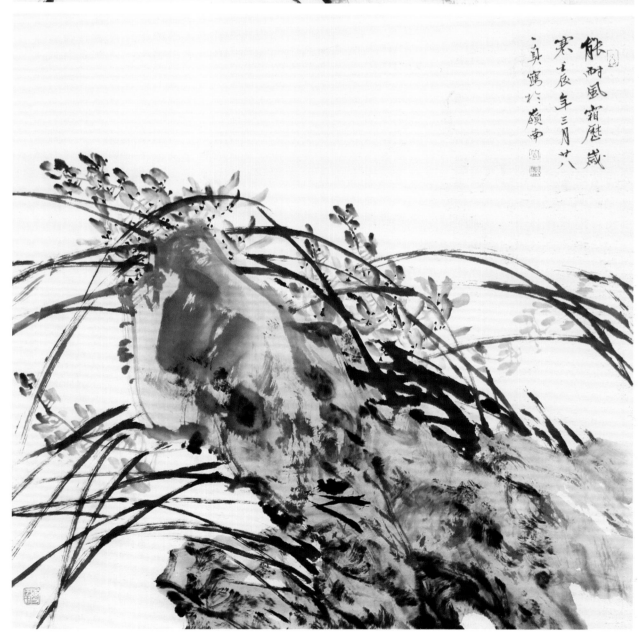

步骤六 用赭墨染石头，用焦墨点出花心。题款、钤印，作品创作完成。

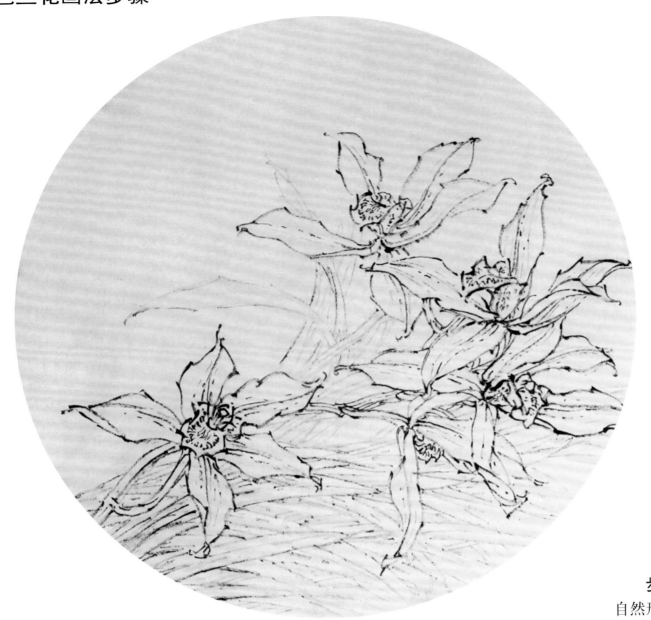

步骤一 以写生方式双勾出自然形态的兰花和叶子。

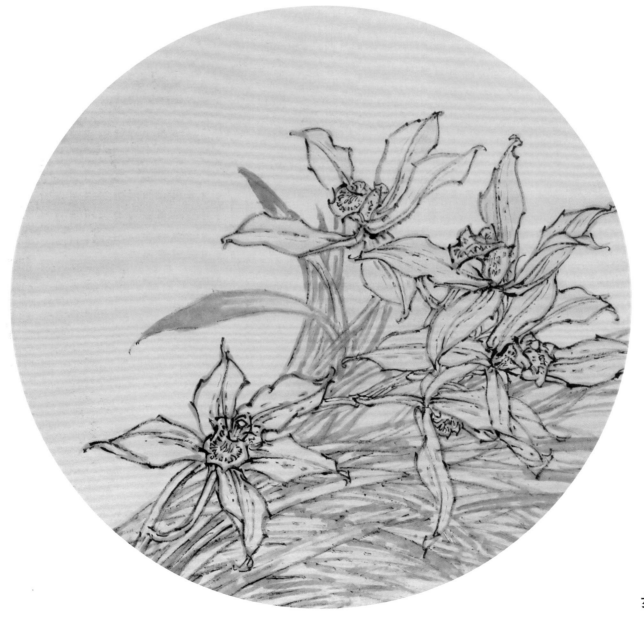

步骤二 用赭石勾染一下。

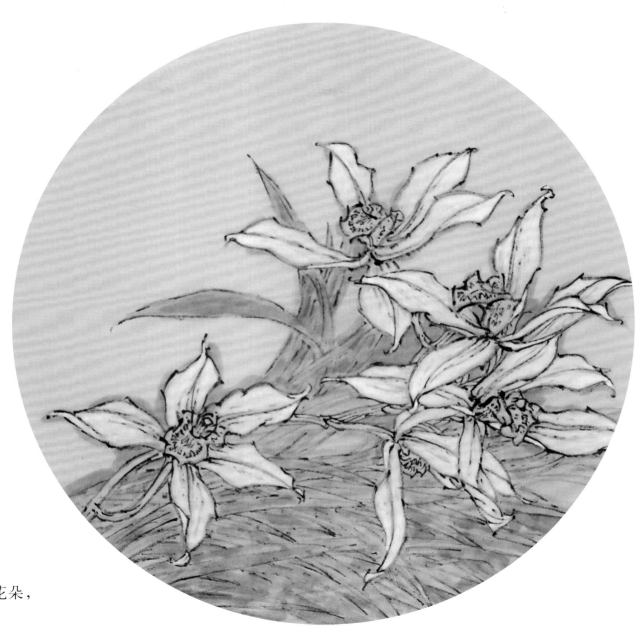

步骤三 用白粉填染花朵，
用石绿染兰叶。

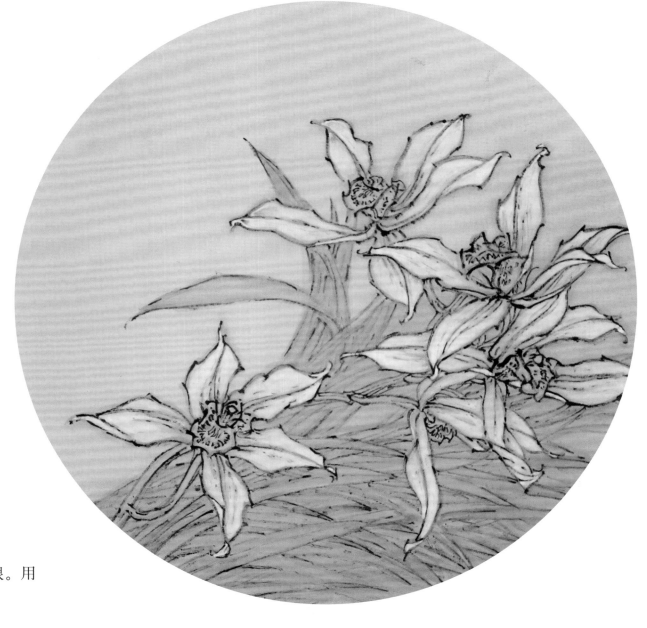

步骤四 用嫩绿点花根。用
胭脂染一下花尖。

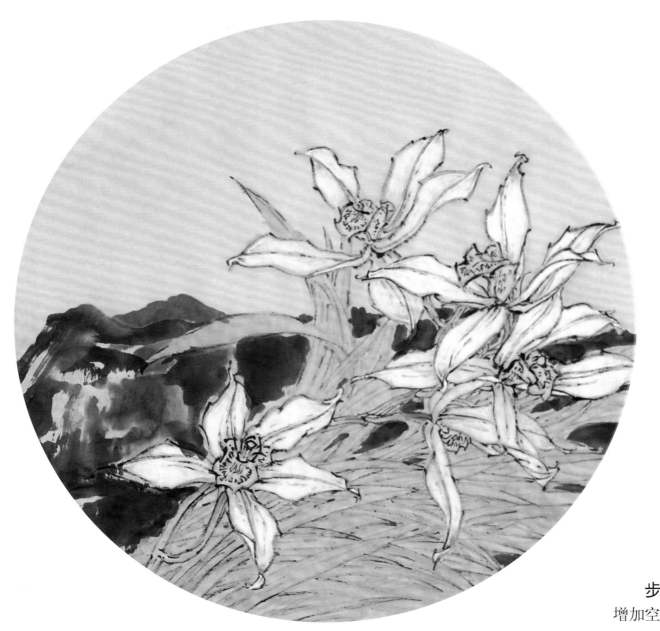

步骤五 用浓墨画出石头，增加空间感。

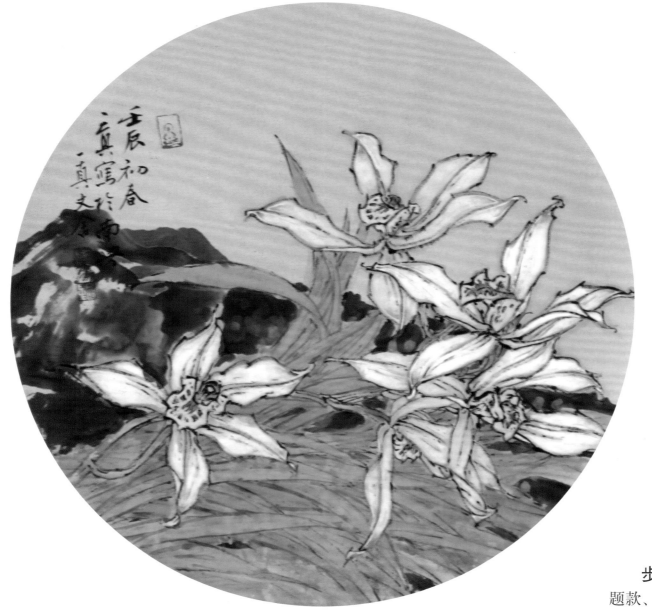

步骤六 用石黄染花蕊，题款、钤印，完成作品。

墨竹画法步骤

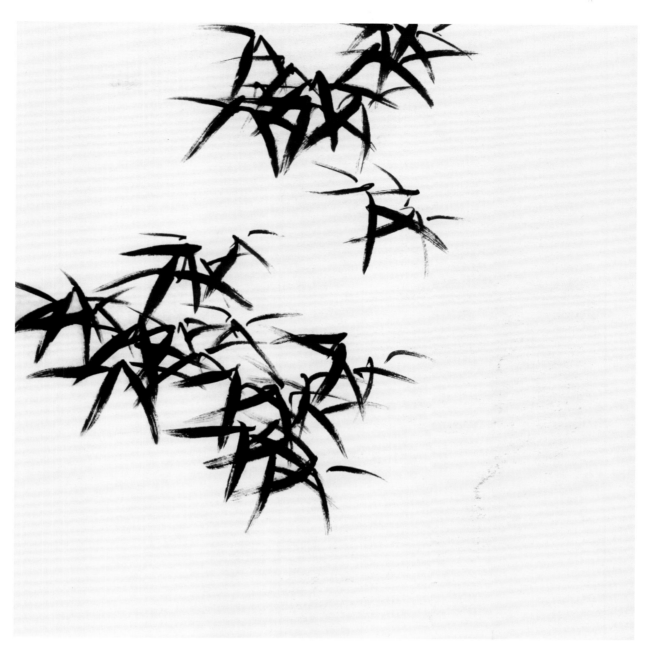

步骤一 先在画面主要地方画两组竹叶定势，注意中锋用笔。

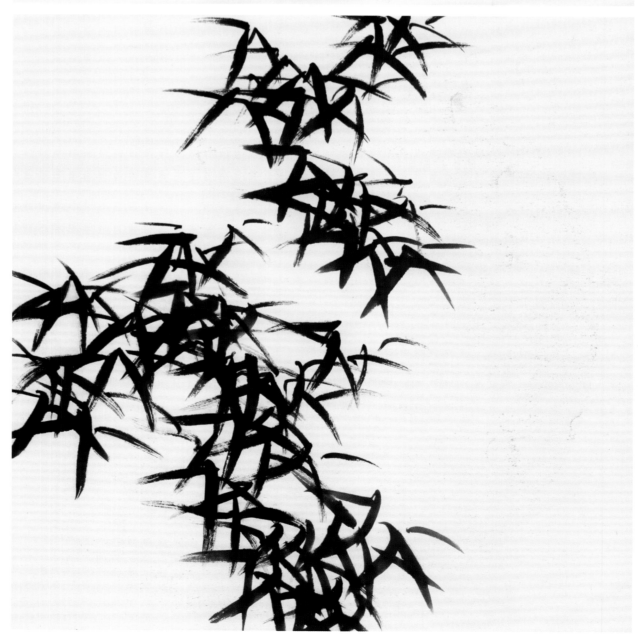

步骤二 用较淡的墨叶向下引势。

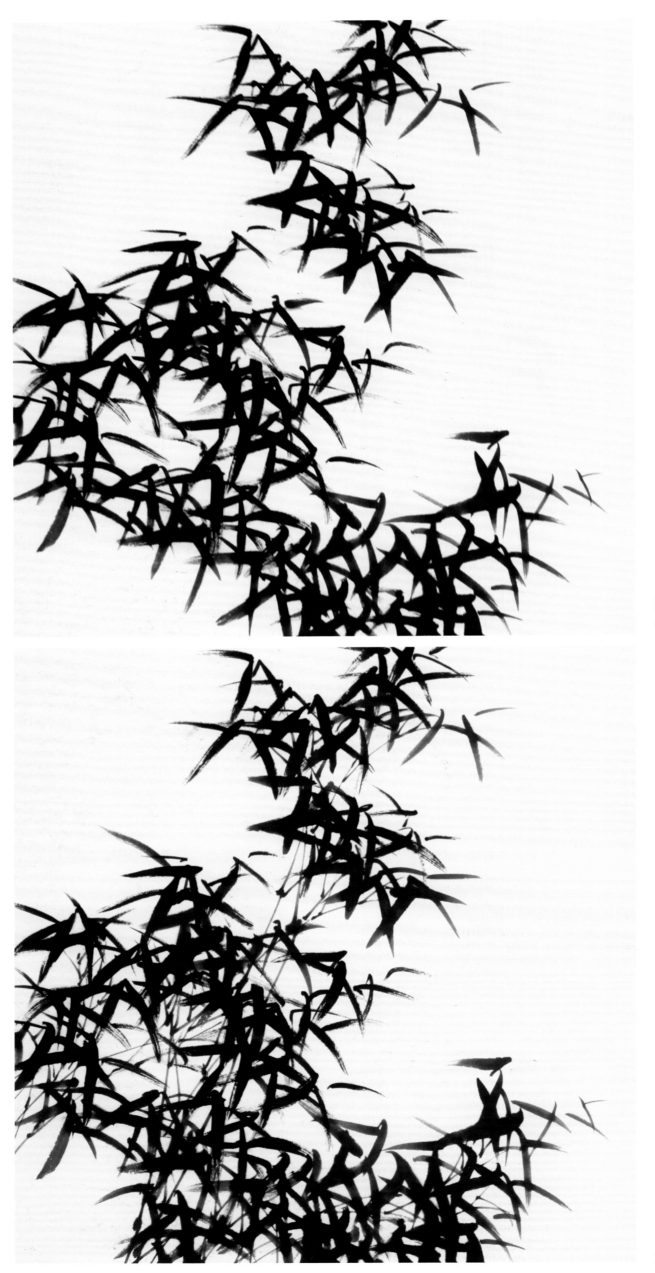

步骤三 用俏丽利落的笔墨画出右下方亮相的叶子，叶子宁少勿多，此谓画眼。

步骤四 用淡墨画竹枝，出枝要注意竹叶与整幅画面的走势。

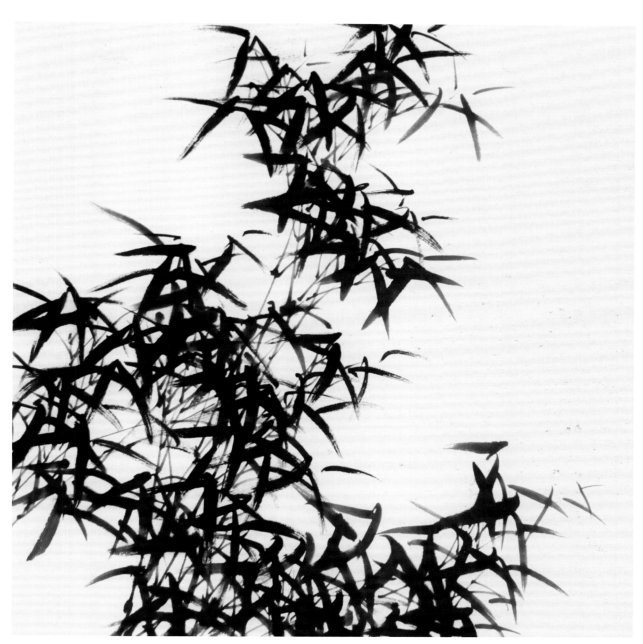

步骤五 用细笔画出梢部分，使枝叶关联更加细腻、耐看。

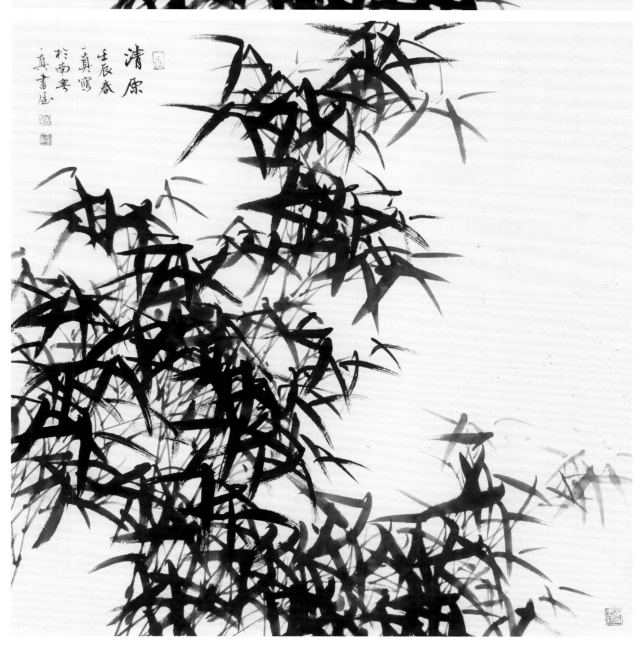

步骤六 题款、钤印，作品完成。

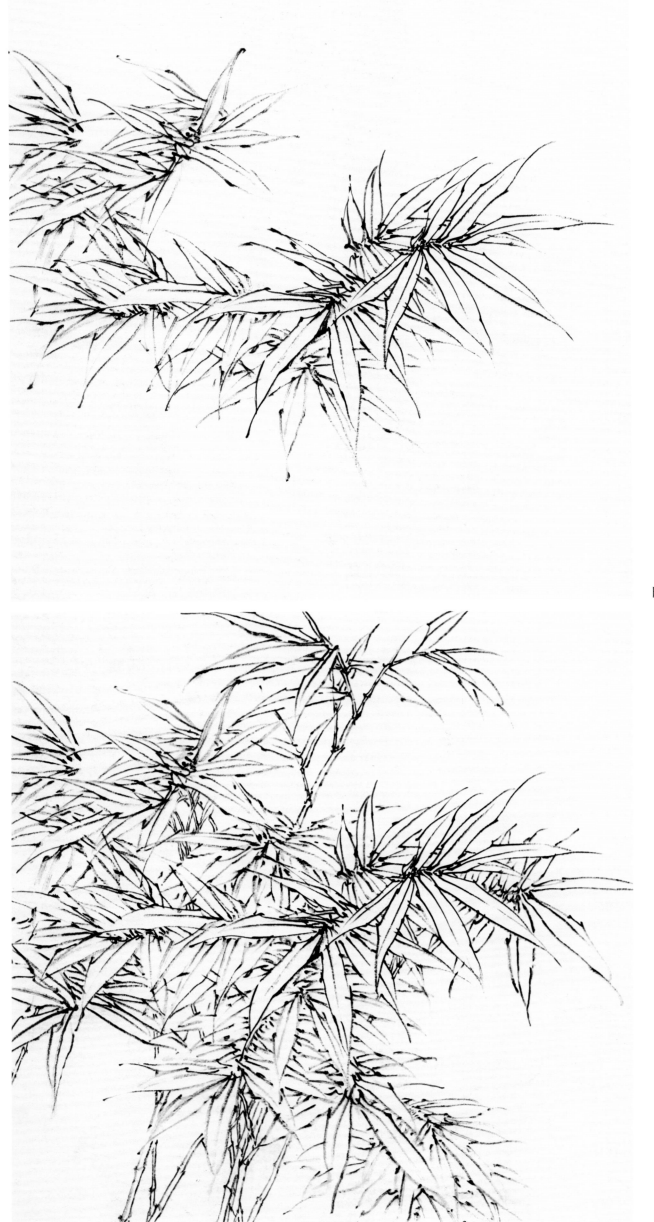

步骤一 用双勾法以较自然的形态画出主要的竹叶。

步骤二 完成叶子后，再用双勾形式画出细竹枝。

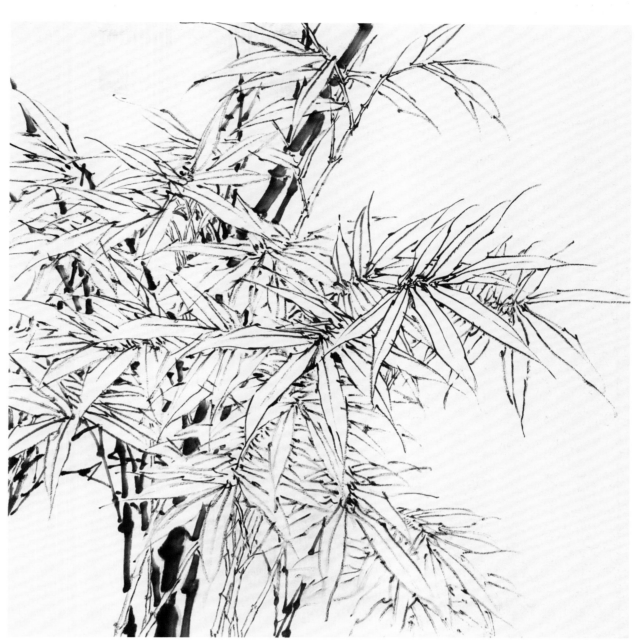

步骤三 用淡墨画出粗干。

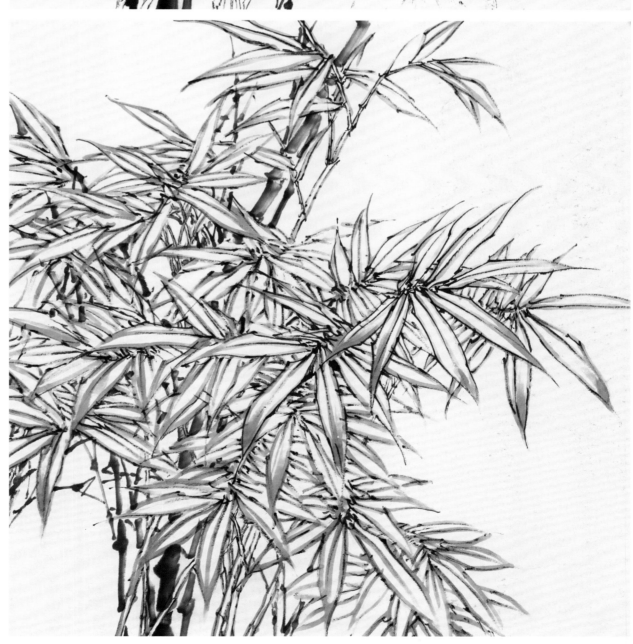

步骤四 用赭石勾染一下，强调一下色墨关系。

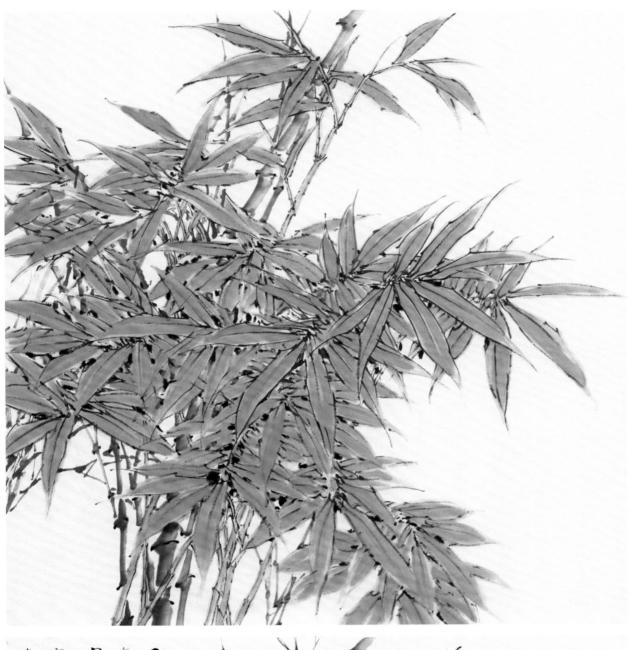

步骤五 用石绿填染。注意前后虚实变化。

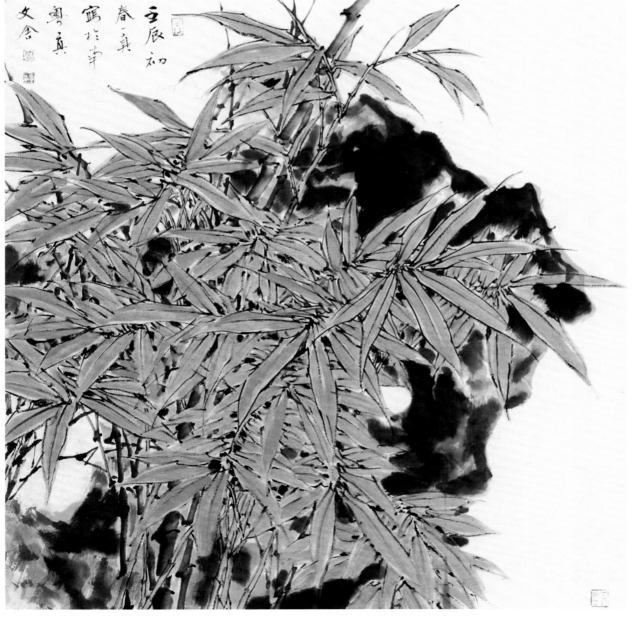

步骤六 用淡墨画出石头，突出中国画的特色。题款、钤印，作品完成。

白菊花画法步骤

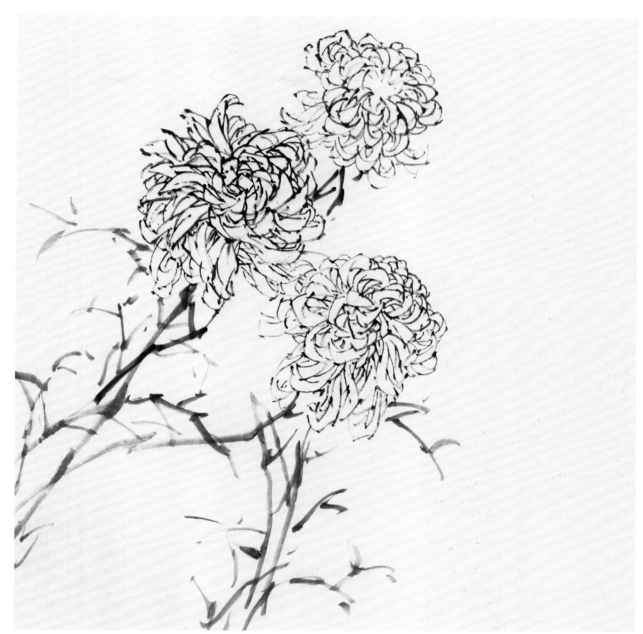

步骤一 用浓墨勾出菊花，用笔要强调写意性，不要拘泥物象的自然轮廓，再用墨加绿色勾画出枝干和叶柄。

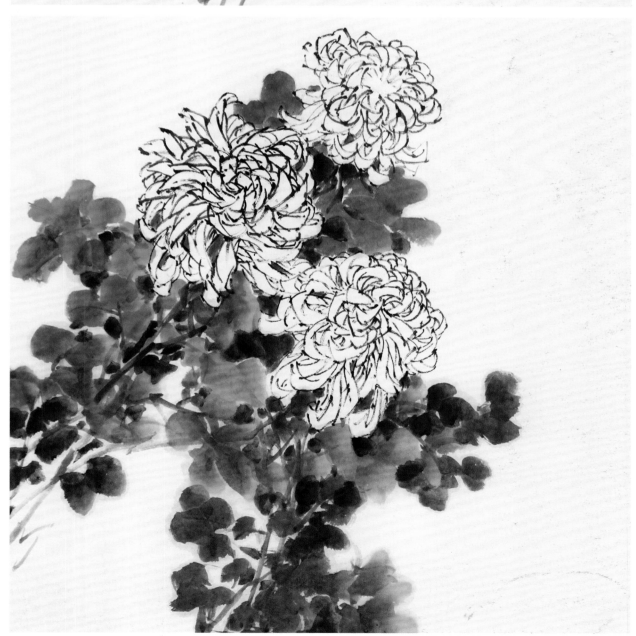

步骤二 用绿色加墨点出叶子，注意浓淡虚实和整幅画面的走势。

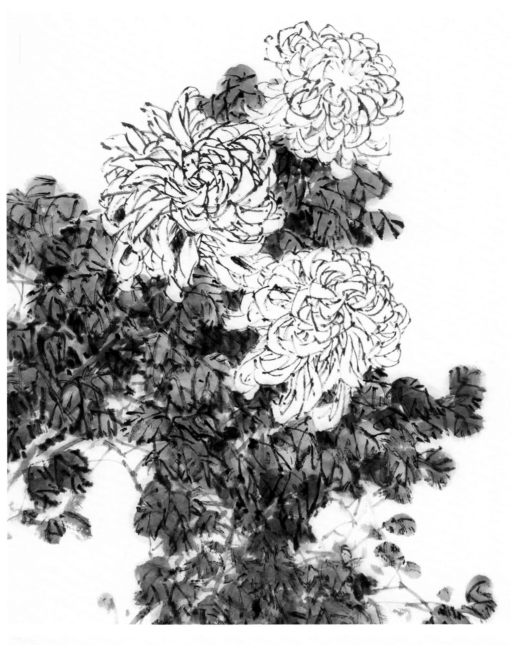

步骤三 用焦墨勾勒叶筋，用笔要灵活主观，不要过分强调每片叶子。个体服从整体，这样才能使画面完整协调。

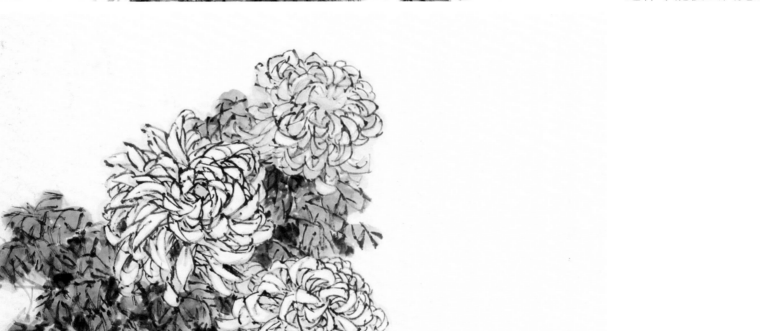

步骤四 先用赭石勾染墨线内侧，再用黄绿点染花瓣根部，使其更加充满生机。

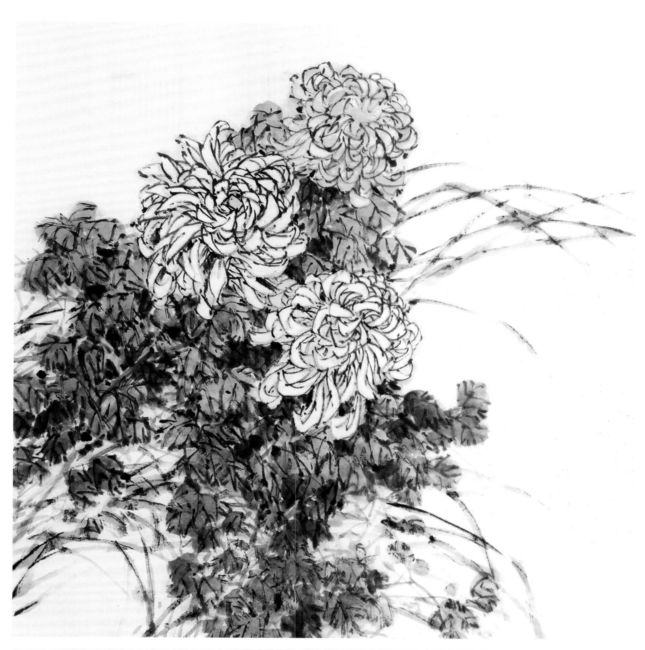

步骤五 用赭石勾出秋草，用干墨粗勒一下，用笔宁少勿多，突出秋意寂寥。

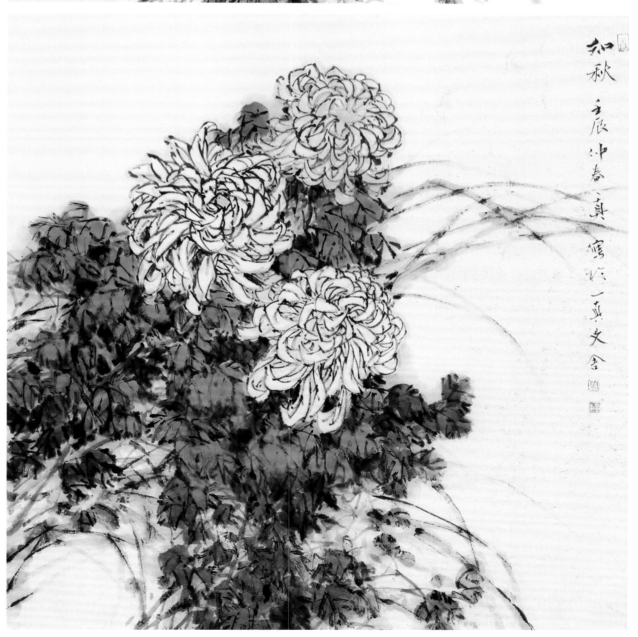

步骤六 整体调整后，题款、钤印，完成作品。

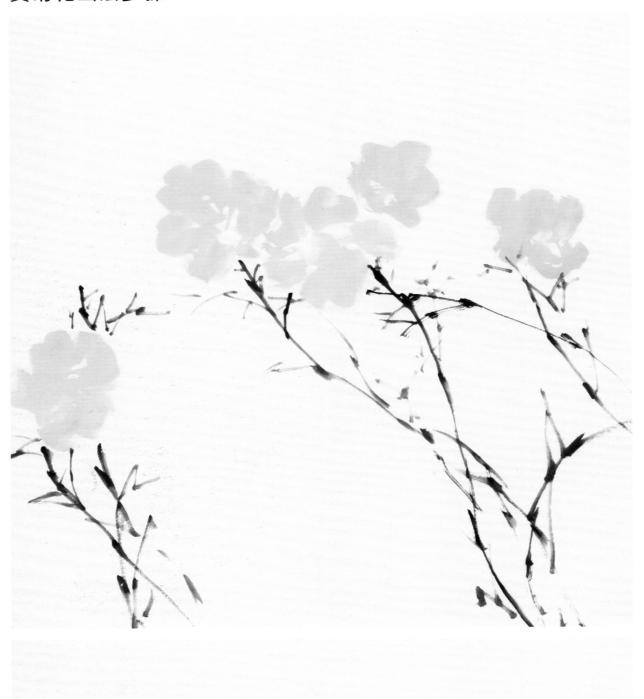

步骤一 用藤黄画出花形，勾出枝干。

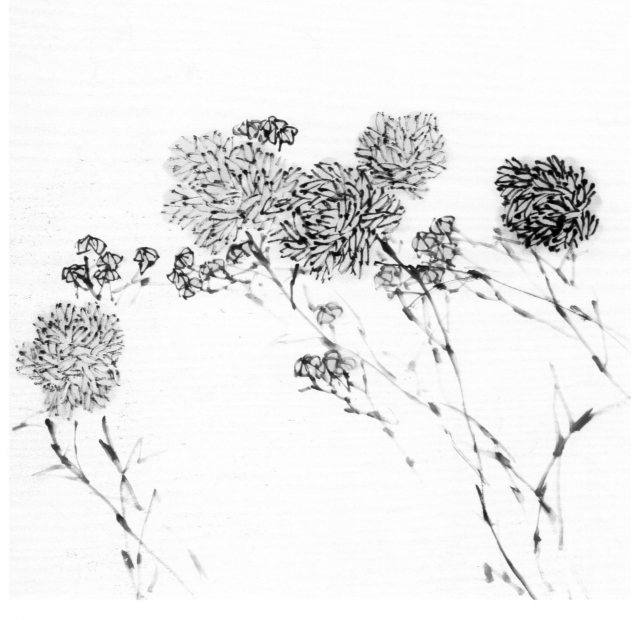

步骤二 用墨勾出花瓣，注意要凭感觉，不要按自然状态勾勒，然后再画出花蕊。

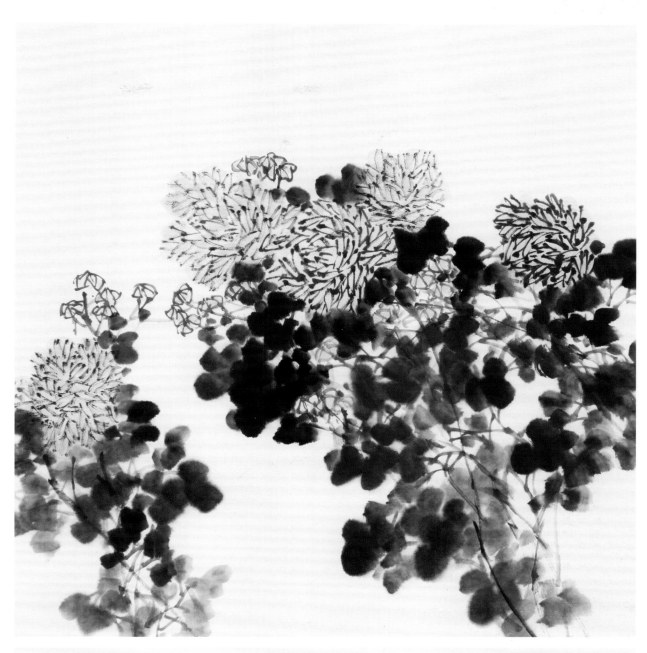

步骤三 用墨加花青点出叶子，注意浓淡虚实变化。

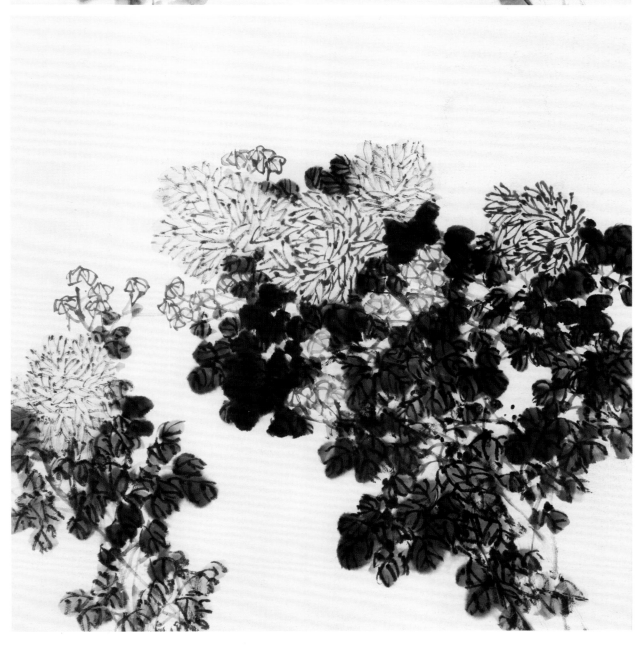

步骤四 用墨勾出叶筋，不要太紧，尽量勾得松散些。

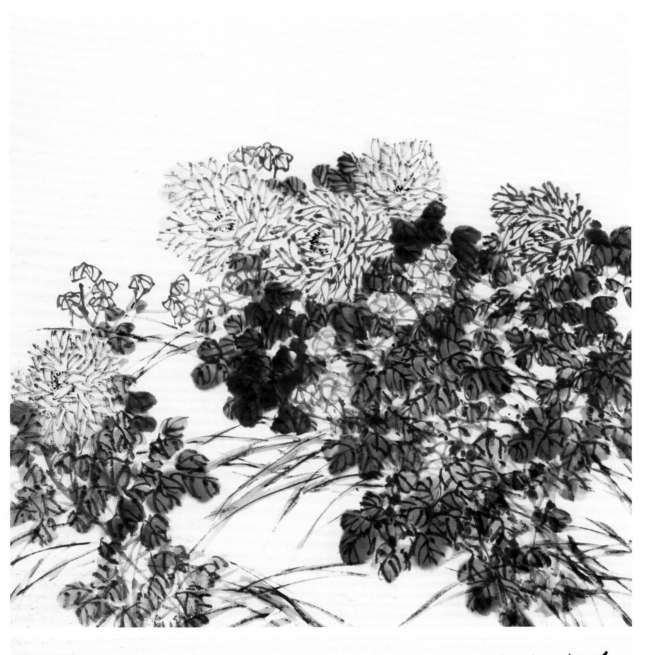

步骤五 用赭石画出枯草，增添几分秋意。虽然是草，但注意行笔不要草率。

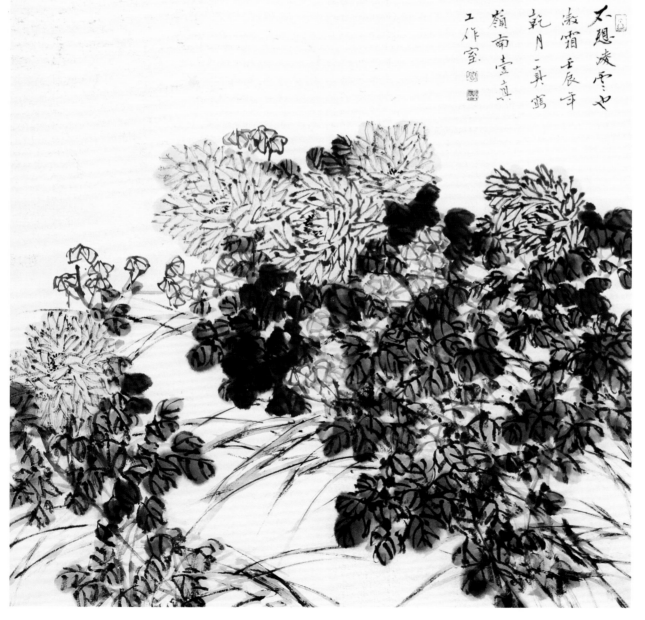

步骤六 作品完成，题款、钤印。

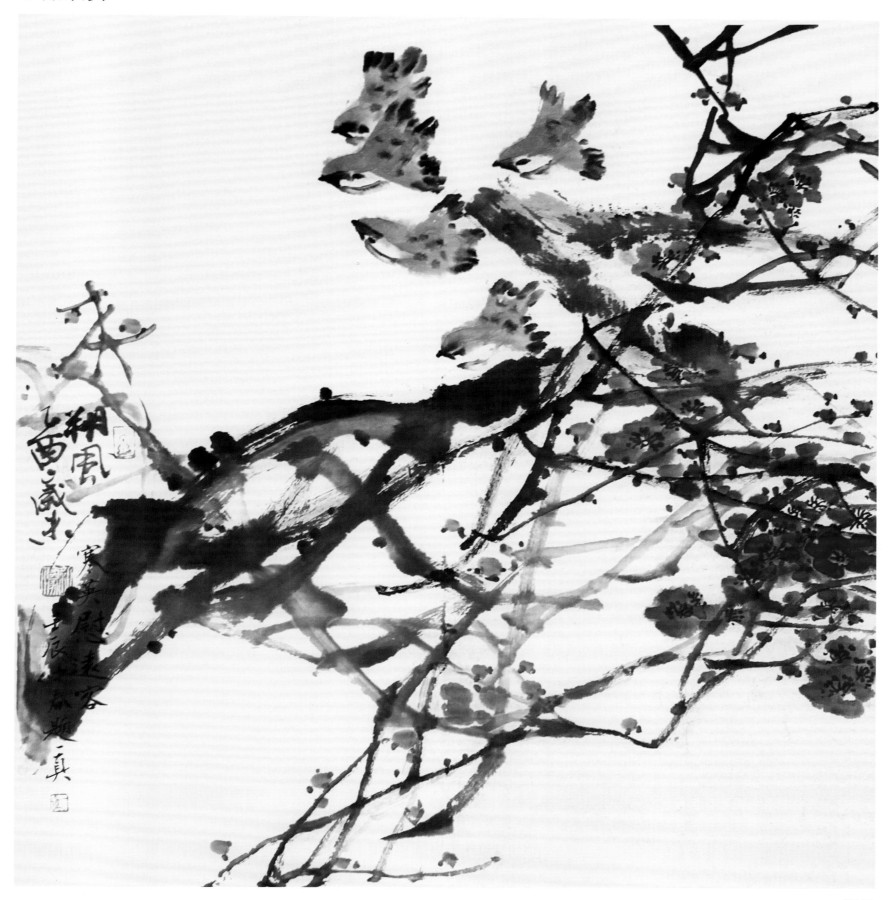

朔风

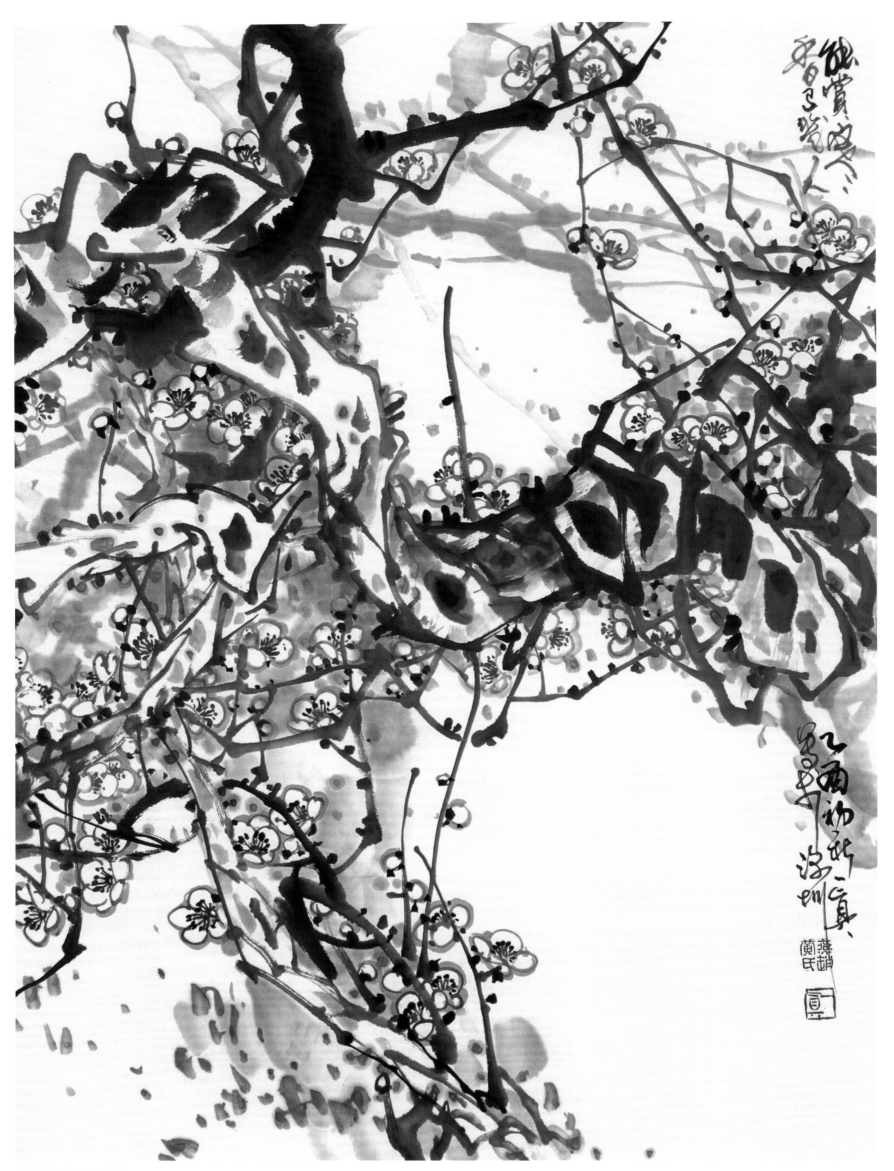

能赏寒香有几人

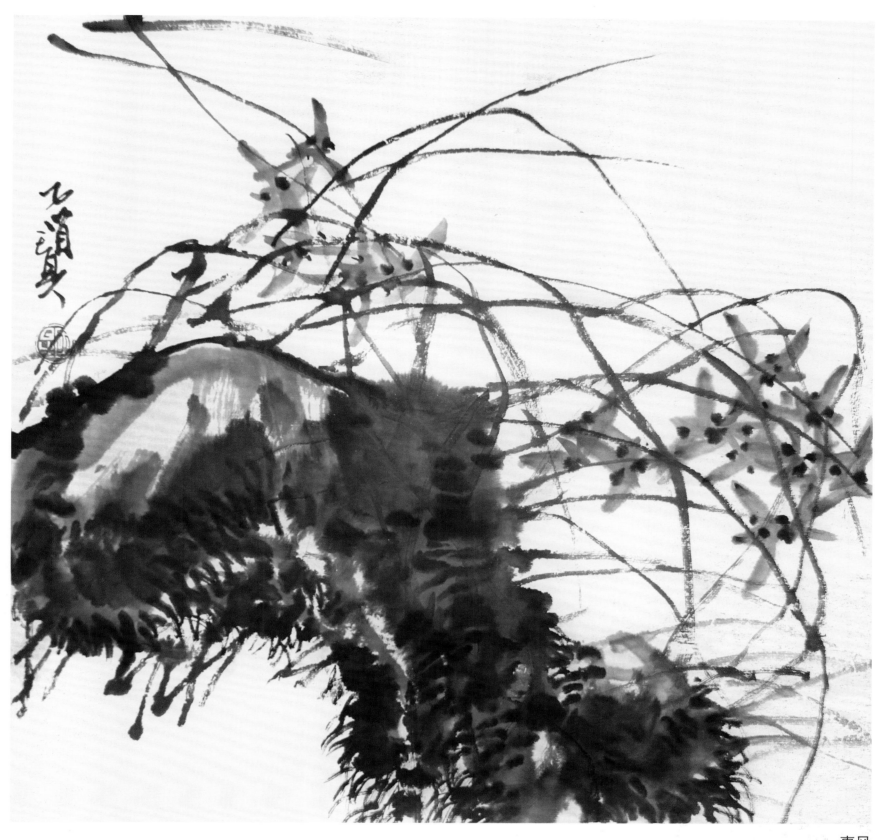

惠风

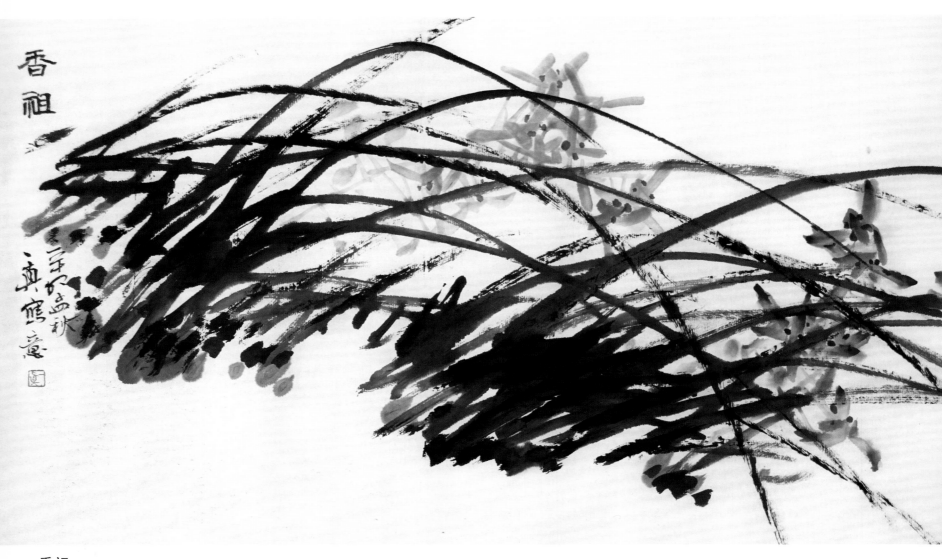

香祖

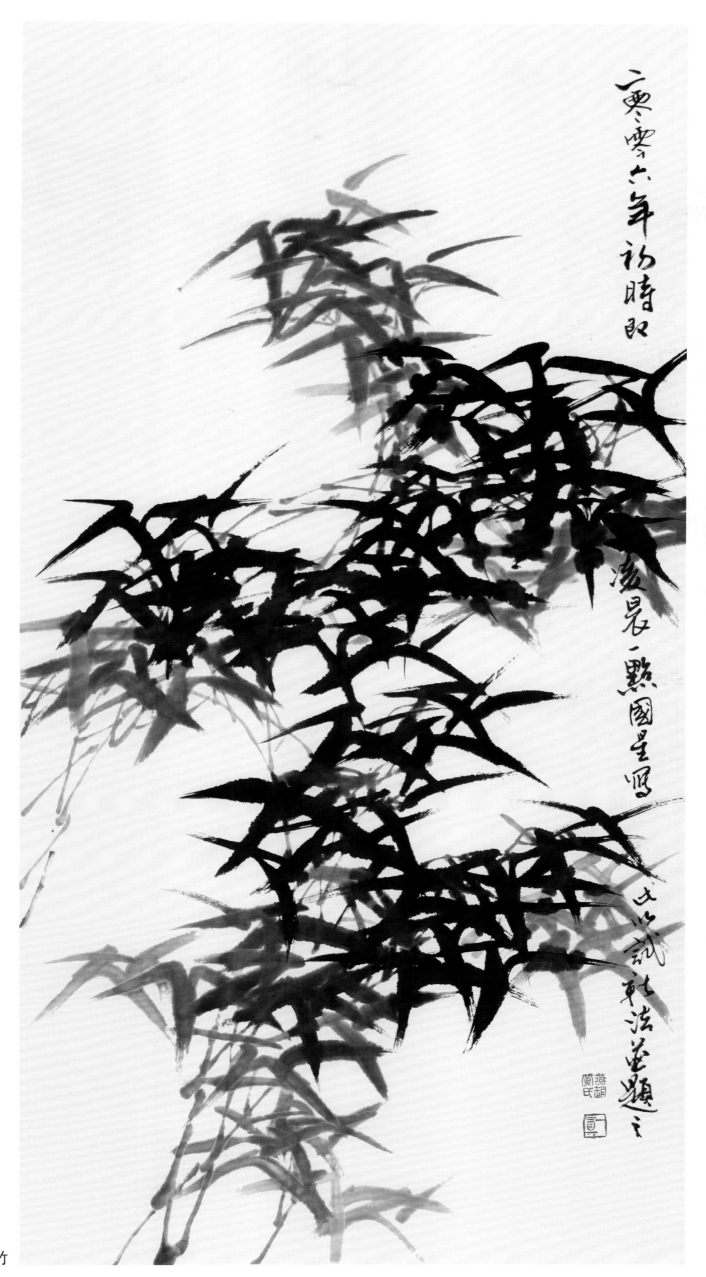

二零零六年初睹即
滋晨一點國星畫
此以試軒法並題之

开门风动竹

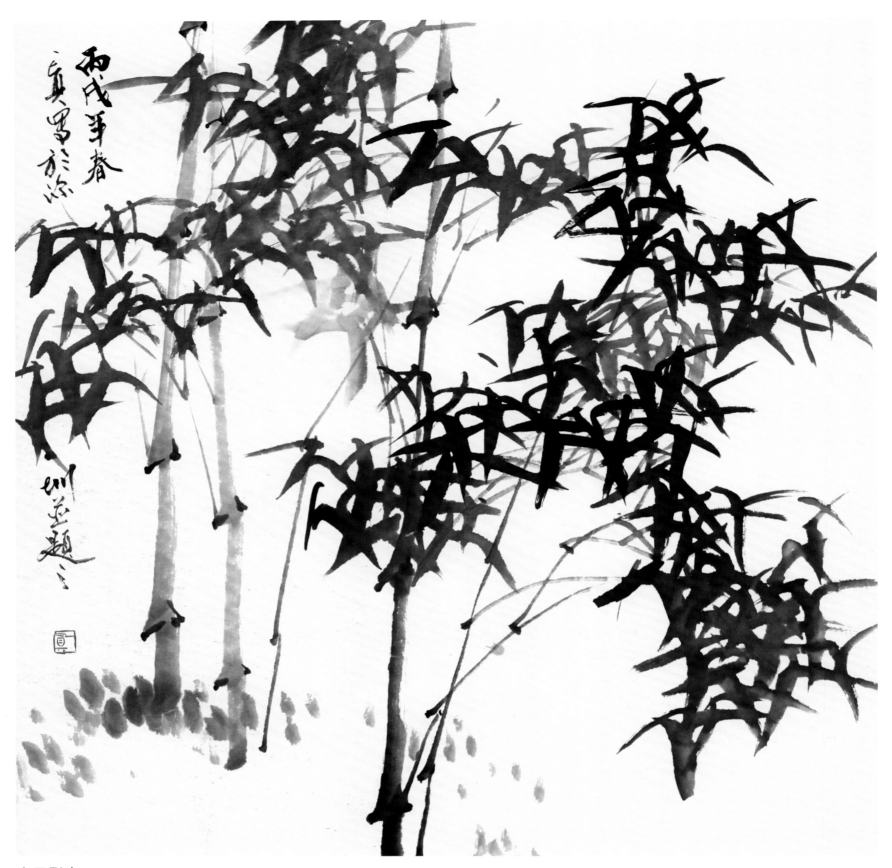

山月影中

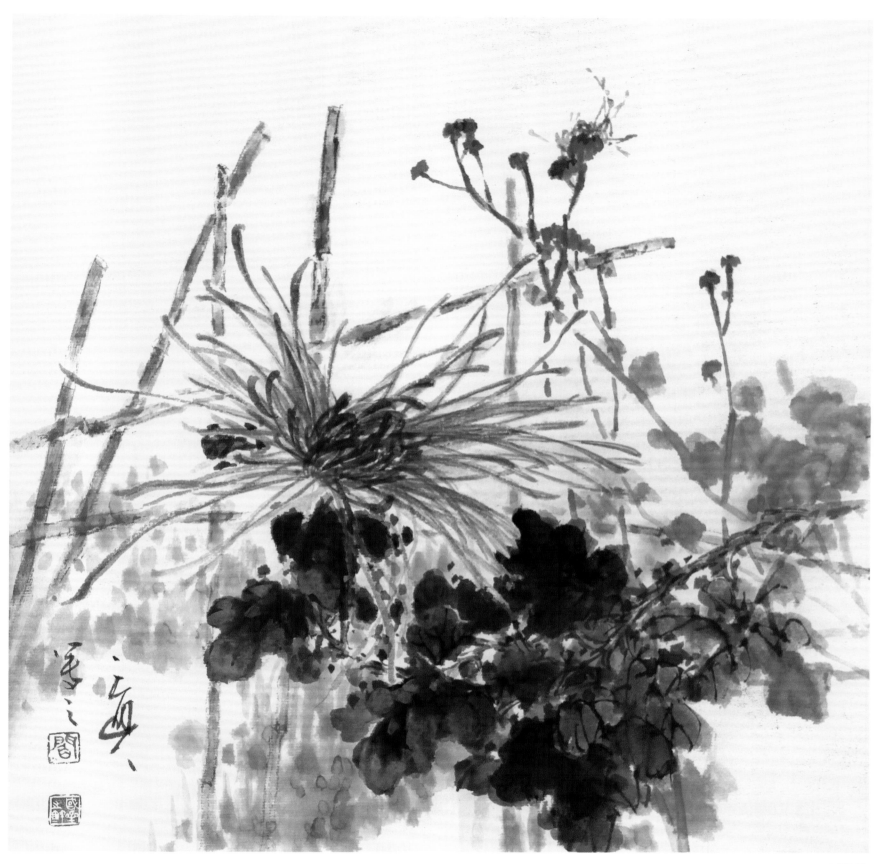

孤芳

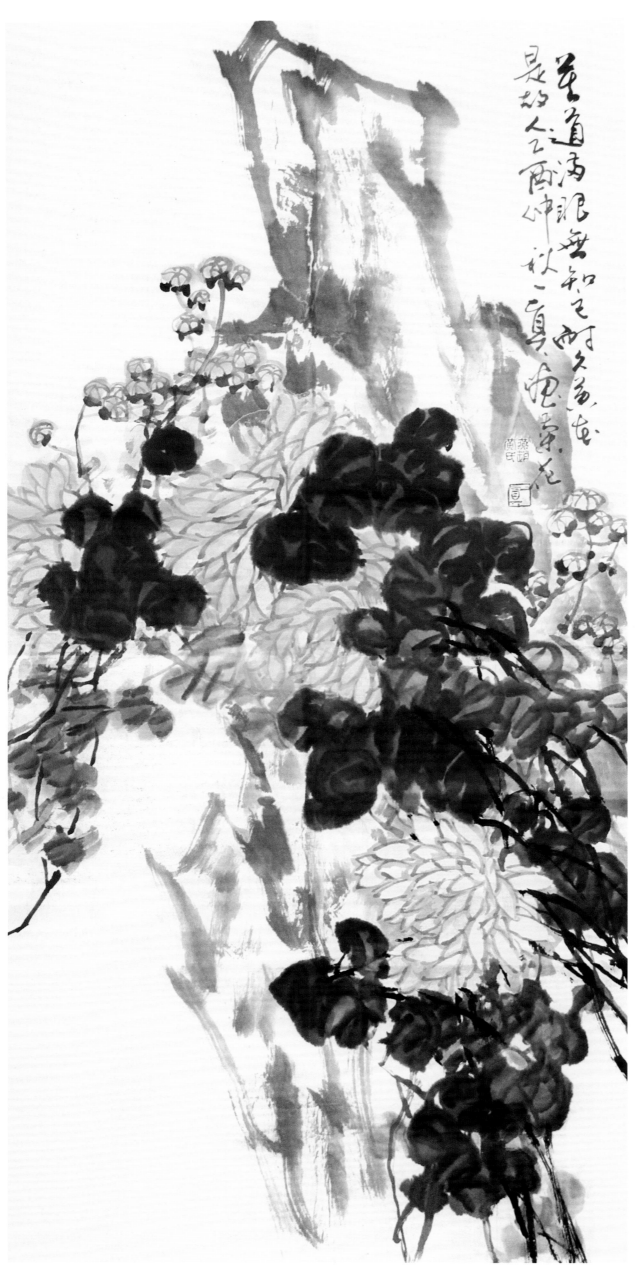

莫道渊明眼无知
耐久黄花是故人
公西仲秋真徐乘菊花

耐久黄花是故人

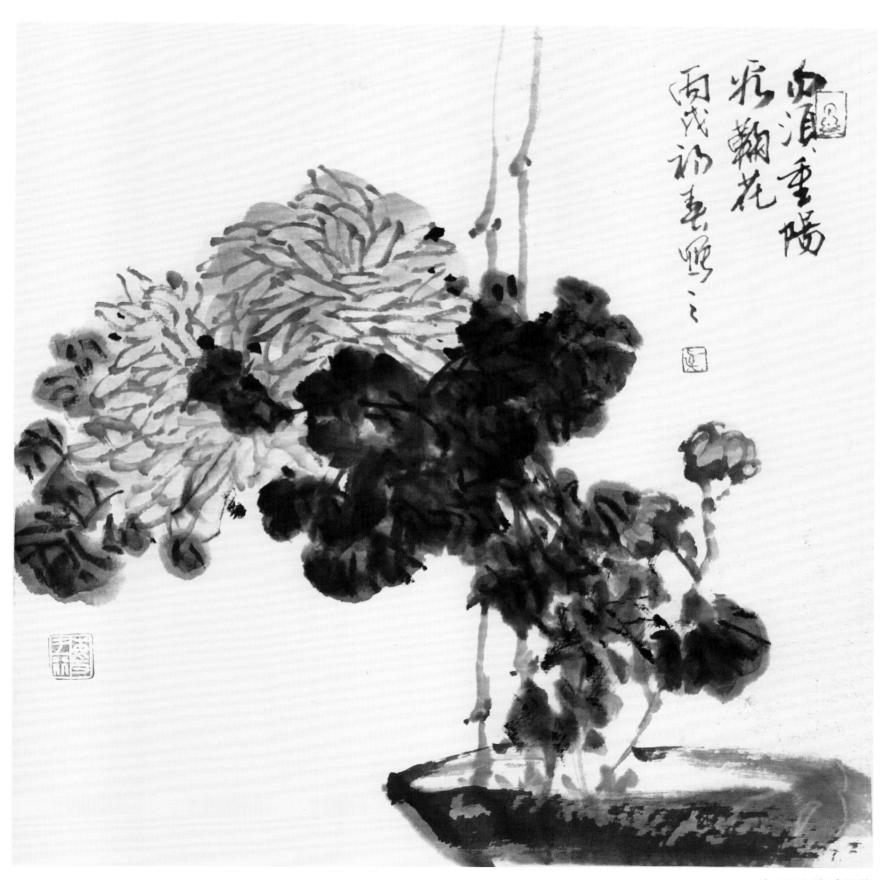

勿须重阳看菊花

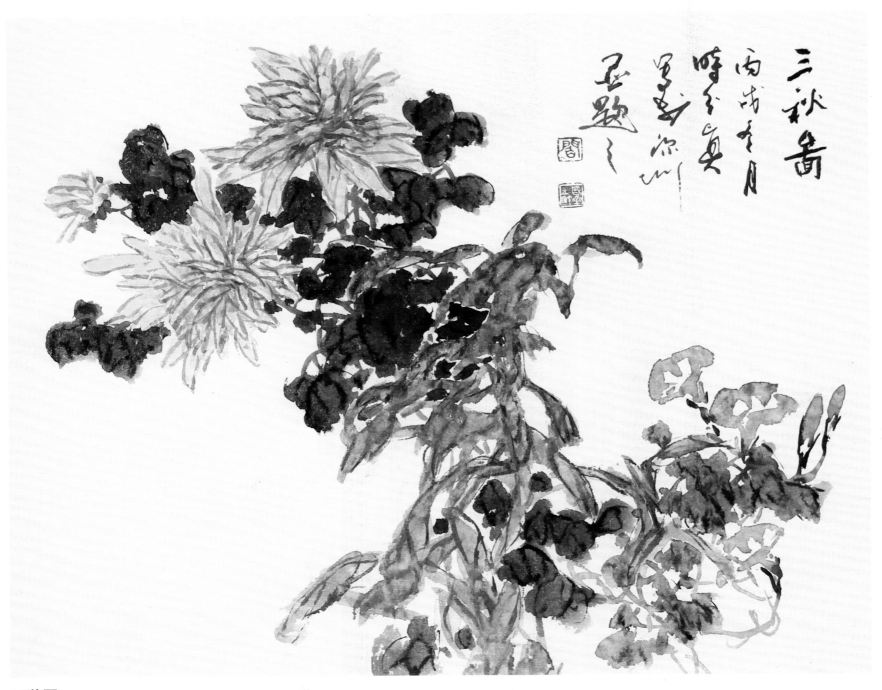

三秋图